한국이 낳은 정직한 화공

이중섭

한국이 낳은 정직한 화공 이중섭

발행일	2016년 6월 22일			
그린이	이 중 섭			
엮은이	(주)북랩 편집부			
펴낸이	손 형 국			
펴낸곳	(주)북랩			
편집인	선일영	편집	김향인, 권유선, 김예지, 김송이	
디자인	이현수, 신혜림, 윤미리내, 임혜수	제작	박기성, 황동현, 구성우	
마케팅	김회란, 박진관, 김아름			
출판등록	2004. 12. 1(제2012-000051호)			
주소	서울시 금천구 가산디지털 1로 168, 우림라이온스밸리 B동 B113, 114호			
홈페이지	www.book.co.kr			
전화번호	(02)2026-5777	팩스	(02)2026-5747	
ISBN	979-11-5987-101-6 03650(종이책)		979-11-5987-102-3 05650(전자책)	

이 도서의 국립중앙도서관 출판예정도서목록(CIP)은 서지정보유통지원시스템 홈페이지(http://seoji.nl.go.kr)와
국가자료공동목록시스템(http://www.nl.go.kr/kolisnet)에서 이용하실 수 있습니다.
(CIP제어번호 : CIP2016015053)

성공한 사람들은 예외없이 기개가 남다르다고 합니다.
어려움에도 꺾이지 않았던 당신의 의기를 책에 담아보지 않으시렵니까?
책으로 펴내고 싶은 원고를 메일(book@book.co.kr)로 보내주세요.
성공출판의 파트너 북랩이 함께하겠습니다.

이중섭 탄생 100주년 기념 걸작선

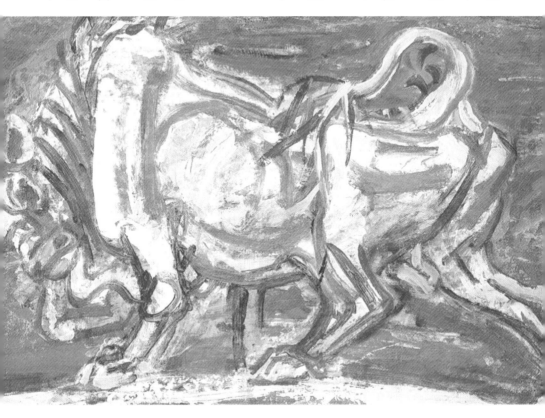

한국이 낳은 정직한 화공

이중섭

이중섭 그림 | 편집부 엮음

서문

한국 근대미술의 선구자, 향토적이며 동화적, 자전적 그림을 남긴 화가 하면 누가 떠오르는가.

바로 '소' 그림으로 유명한 이중섭이다. 이중섭은 1970년대부터 재평가를 받으며 유작전, 화집 발간, 평전 간행, 일대기를 다룬 영화·연극 등이 상연되었고 2016년은 탄생 100주년으로 각종 전시회가 열리고 있다.

이중섭의 어떤 면이 그를 계속 재조명하게 하는 것일까.

우선, 가족을 향해 끝까지 책임을 다하려 했고, 극진한 사랑을 주었던 인간적인 모습에 감동하였기 때문일 것이다. 일제강점기판 궁핍한 '기러기 아빠'였던 이중섭은 쉽게 삶을 포기할 수도 있었지만, 오히려 고통스러웠던 삶을 강한 예술혼으로 승화하여 많은 작품을 만들어냈다. 이 책에는 수채화, 유화, 스케치, 은지화, 엽서 등 대표 작품 133점이 들어 있다. 합판, 종이, 엽서는 물론 은박지와 장판 등 종이를 살 형편이 못 돼 다양한 곳에 그린 것이 오히려 더 특별한 작품이 되었다.

또 근대미술의 선구자로서 서양화의 기법을 사용했지만, 작품세계가 한국적이라는 데 주목할 수 있겠다. 담뱃갑의 은박지에 그린 '은지화'에는 고려청자의 기법을, '엽서' 그림에는 수묵화의 기법을, 그 밖의 그림에서는 고구려 벽화의 강렬하면서도 자유분방한 선의 묘사를 엿볼 수 있다.

　오늘날 경제적인 문제로 가족은 서로에게 위로가 되지 못하고 상처만 입은 채 해체의 위기에 놓여 있다. 이중섭은 가난했지만, 가족을 위해 최선을 다했고, 가난했지만 그림에 대한 열정을 예술로 승화시켜 특별한 작품을 남겼다. 가족을 만나기 위해 궁핍도, 외로움도, 고통도 극복하며 그려낸 이중섭의 작품들을 통해 많은 사람이 내일도 살아야 할 충분한 이유를 발견하기 바랄 뿐이다.

2016년 6월
엮은이

목
차

5부 **동물 그리고 또 …** / 078

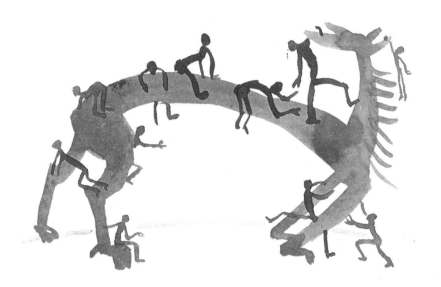

이중섭 하면 떠오르는 '소' 그림.

온종일 소를 관찰하다가 소 주인에게 고발당했다는 일화가 있을 정도로 소에 대한 관심이 많았다. 살짝만 건드려도 금방 살아 움직일 것 같이 생동감이 느껴진다. 굵고 짧게 그어진 흰 선. 그 옆의 검은 선이 흰 선을 드러나 보이게 하고 더욱 생동감 있게 한다. '선'이 중심이고 색은 부수적이다. 선의 묘사에 탁월하며 표현은 입체적이지 않고 평면적이다.

아내와 두 아들이 일본으로 떠나고 이중섭은 통영에 머물면서 부두에서 노동자로 일했다. 이 생활을 안타까워한 지인들의 도움으로 잠시 일본에 건너가 가족을 만나고 돌아온 이중섭은 가족들을 다시 만나겠다는 각오와 희망으로 '소' 연작 시리즈를 탄생시켰다.

'흰 소'와 '황소', '분노한 소', '싸우는 소', '떠받으려는 소'는 곧 식민지 민족의 압박, 울분이었고, 가난한 화가 자신의 모습이었다. 순박하게 지내고는 있지만 언제든지 잠재한 힘이 표출될 수 있음을 잘 표현하고 있다.

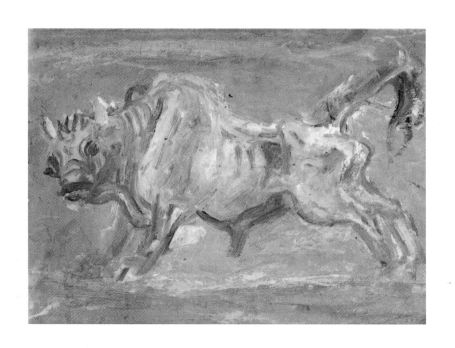

덤벼드는 소 - 종이에 유채

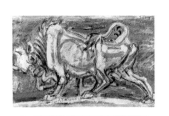

떠받으려는 소 - 종이에 유채

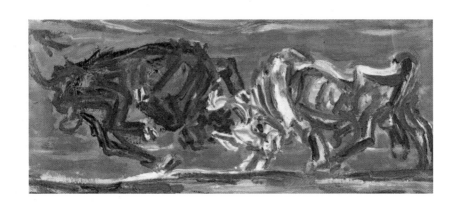

싸우는 소 - 종이에 유채

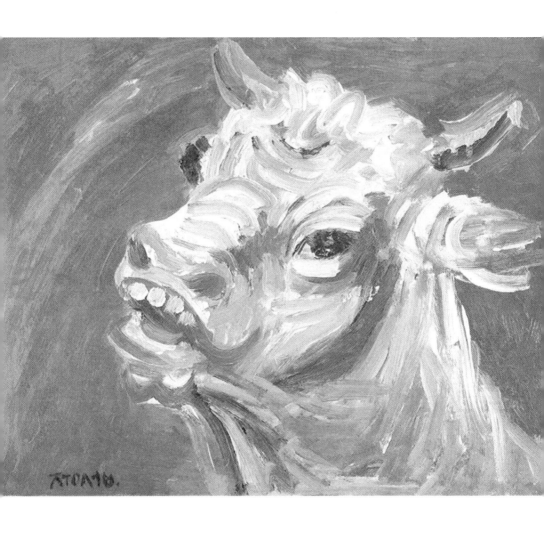

황소 1 - 종이에 유채

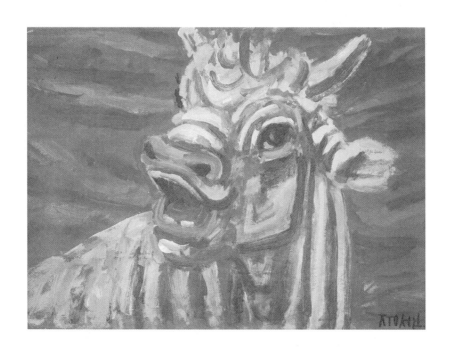

황소 2 - 종이에 유채

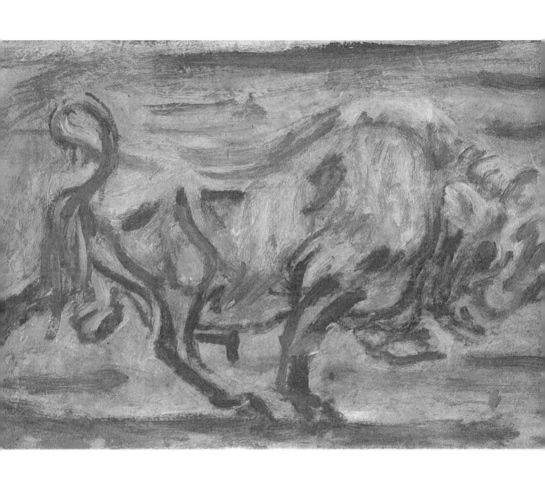

황소 3 - 종이에 유채

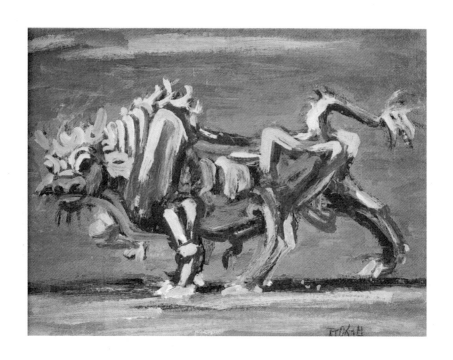

흰 소 1 - 합판에 유채

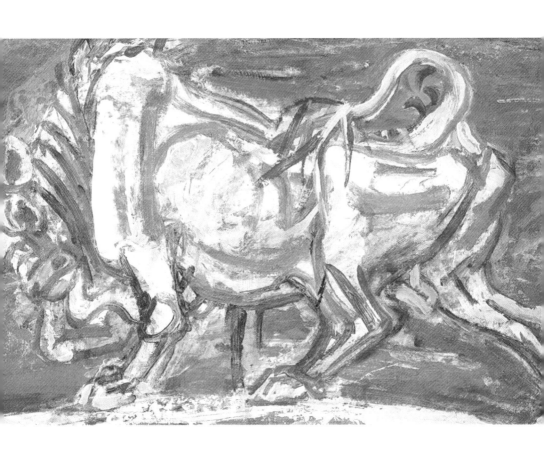

흰 소 2 - 종이에 유채

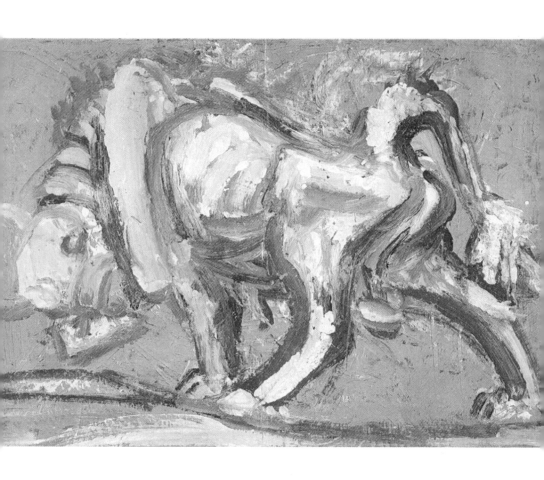

흰 소 3 - 종이에 유채

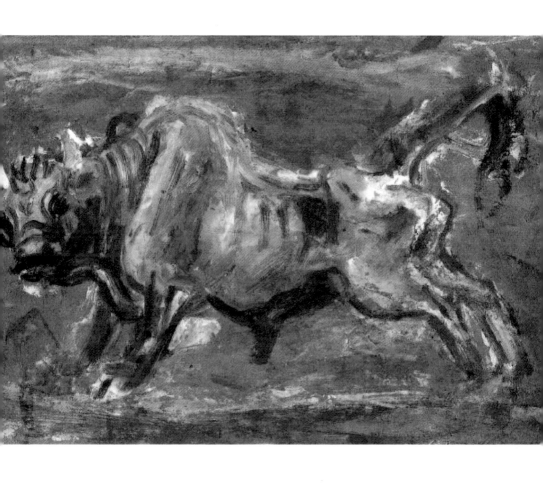

흰 소 4 - 종이에 유채

아이들

일본인 아내와 1945년 결혼하여 꿈같은 시절을 보내다 1946년 낳은 첫 아이는 병으로 죽었다. 그 충격으로 이후 발가벗은 아이들과 천도복숭아 등이 자주 그림에 등장한다.

그 후에 태어난 태현과 태성. 이중섭을 뜨겁게 살게 한 두 아들이다. 월남하여 이들과 살았던 제주도 서귀포에서의 생활은 짧았지만, 행복했다. 이런 따뜻했던 시절이 있었고 그 시절로 돌아가고픈 열망이 있었기 때문에 이중섭은 궁핍했던 많은 시간을 참으며 희망적이며 긍정적인 그림들을 그렸을 것이다.

제주도 시절, 해초와 게로 연명했는데 게를 하도 많이 잡아먹어서 그림에까지 그렸다는 이야기가 전한다. 그림 속 아이들은 벌거벗었고, 물고기는 아이들만큼 크다. 붉은색과 녹색을 많이 써서 강렬하고 역동적으로 보인다. 아이들과 자연은 전쟁을 잊게 해주는 평화 그 자체였다.

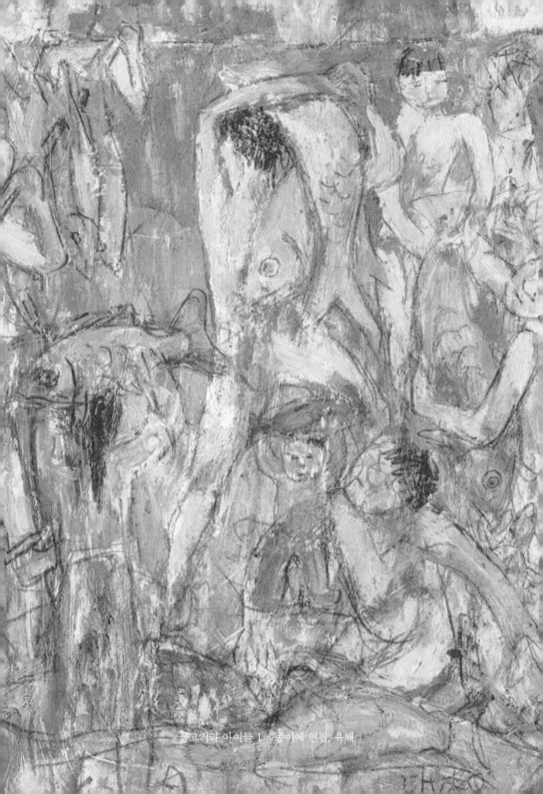

물고기와 아이들 1 ─ 종이에 연필, 유채

물고기와 아이들 2 - 은박지에 유채

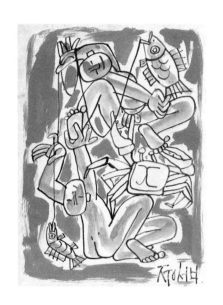

두 아이와 물고기와 게 - 종이에 먹, 수채

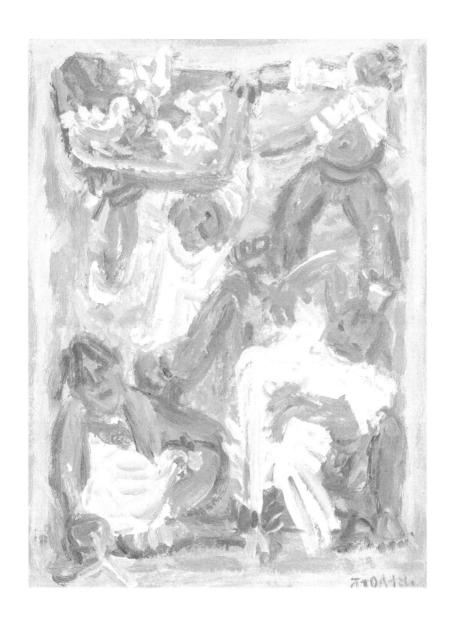

닭과 어린이 - 종이에 유채

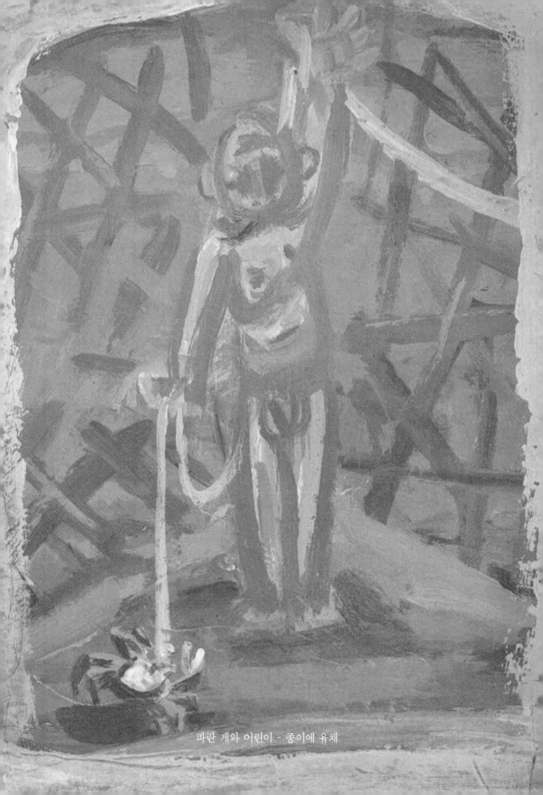

파란 게와 어린이 - 종이에 유채

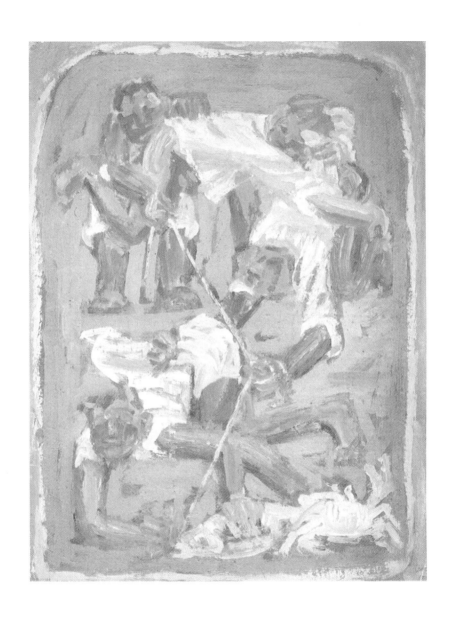

바닷가의 아이들 - 종이에 유채

큰 게와 아이들 - 종이에 유채

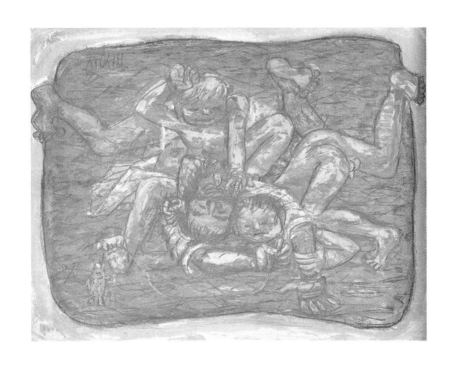

사나이와 아이들 - 종이에 연필, 유채

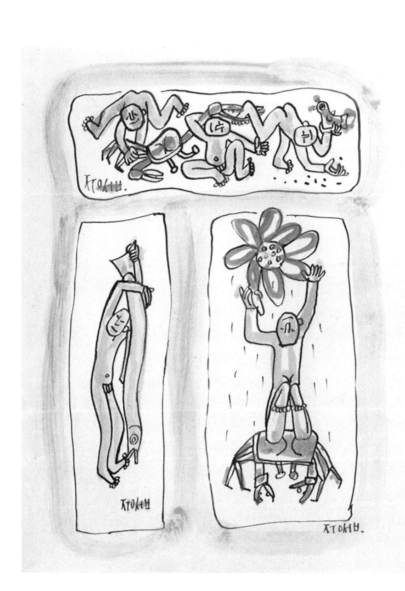

다섯 어린이 - 종이에 잉크, 수채

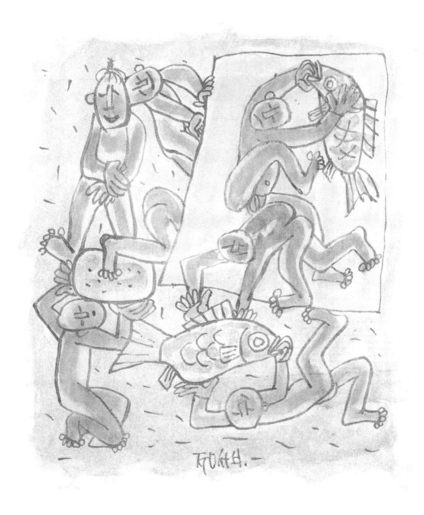

물고기와 노는 아이들 1 - 종이에 먹, 수채

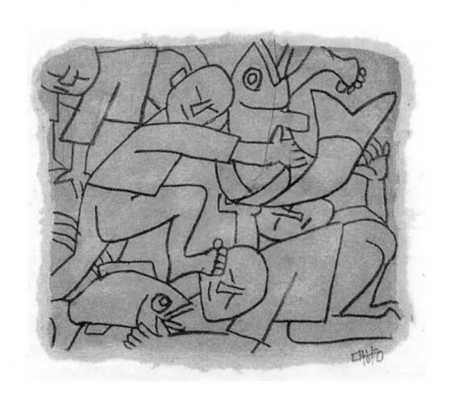

물고기와 노는 아이들 2 – 종이에 연필, 유채

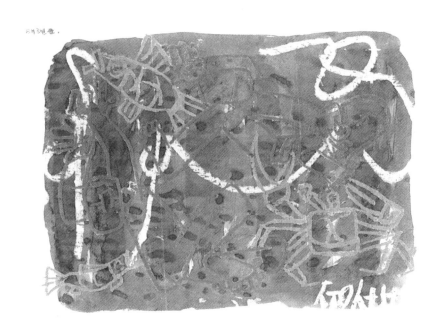

물고기와 게와 두 어린이 – 종이에 크레파스, 수채

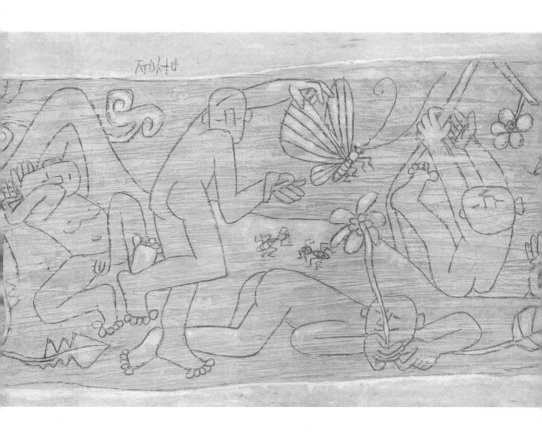

봄의 어린이 - 종이에 연필, 유채

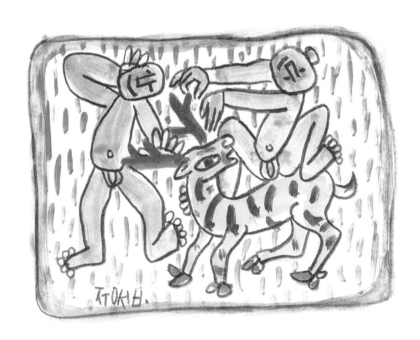

두 어린이와 사슴 - 종이에 잉크, 수채

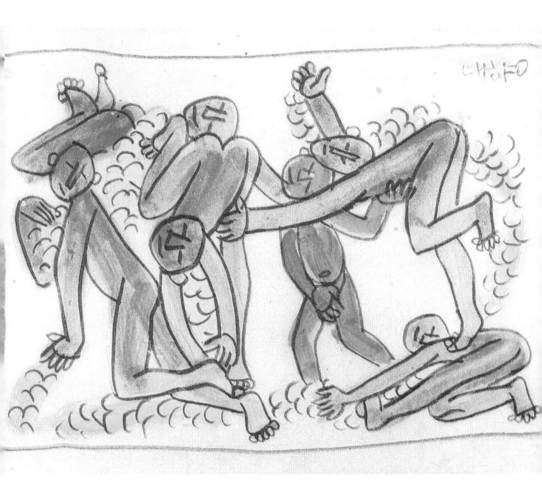

해초와 아이들 - 종이에 잉크, 수채

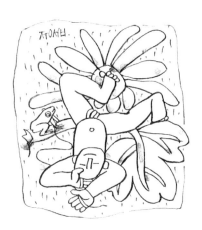

개구리와 어린이 - 종이에 잉크, 수채

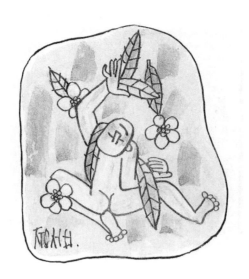

꽃과 어린이 - 종이에 잉크, 유채

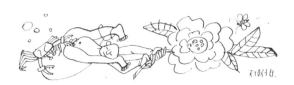

꽃과 어린이와 게 – 종이에 잉크

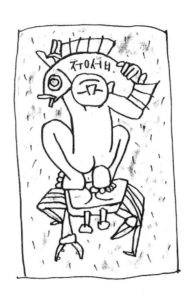

물고기를 안고 게를 탄 어린이 - 종이에 잉크, 수채

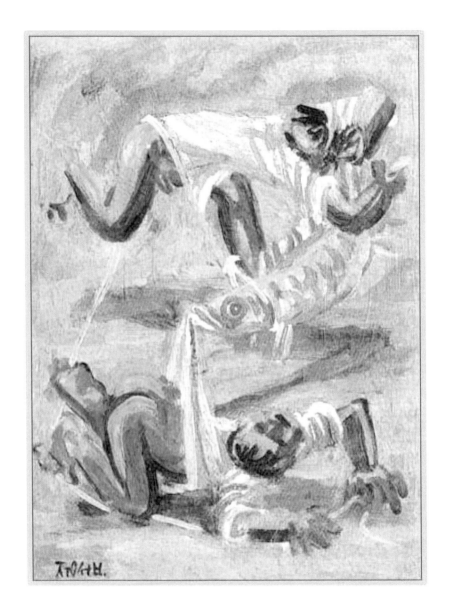

물고기와 노는 두 어린이 - 종이에 유채

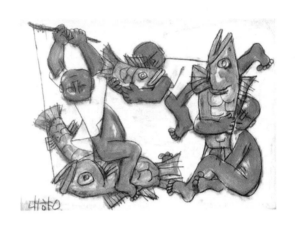

물고기와 노는 세 아이 - 종이에 잉크, 유채

물 놀이하는 아이들 - 종이에 잉크, 수채

가족

일찍이 아버지를 여의고 어머니와 형과 살았는데, 형은 한국 전쟁 중 실종되고 병환 중인 어머니와 형수와 지냈다. 유학 중 만난 일본인 여자와 귀국해 1945년 결혼하여 꿈같은 시절을 보내다 첫 아이를 잃는 슬픔을 겪었다.

한국 전쟁이 일어나자 일본인 아내와 두 아들과 월남하여 부산으로 피난했다가 다시 잠시 제주도에서 살았다. 전원적이고 환상적인 분위기의 제주도 시기 작품들은 생활고 속에서 탄생한 그림들이다.

1952년 생활고 때문에 부인과 두 아들은 일본 동경으로 건너갔으며, 이중섭은 홀로 남아 부산·통영 등지를 전전하였다. 가난으로 인해 짧은 시간만 가족과 함께할 수 있었던 이중섭은 가족에게 돌아가기 위해 그림을 그리며 개인전을 열고 많은 노력을 했다.

그러나 큰 성공을 거두지 못한 채 1953년 지인의 도움으로 일본에 가서 딱 5일간만 가족들을 만나 귀국하고 이후 줄곧 가족과의 재회를 염원하다 1956년 정신이상과 영양실조로 그의 나이 41세에 적십자병원에서 죽었다. 무연고자로 방치됐다가 망우리 공동묘지 예술인 묘역에 안장됐다.

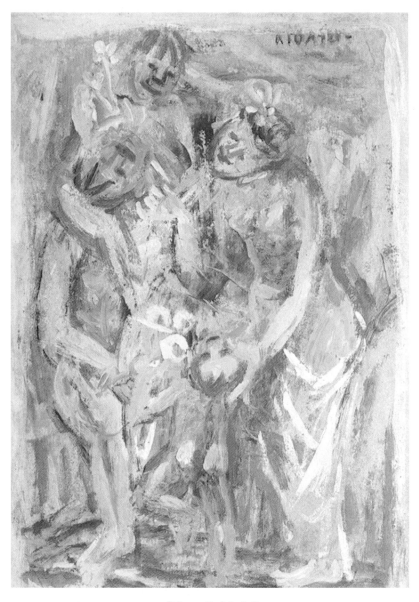

가족 1 - 종이에 유채

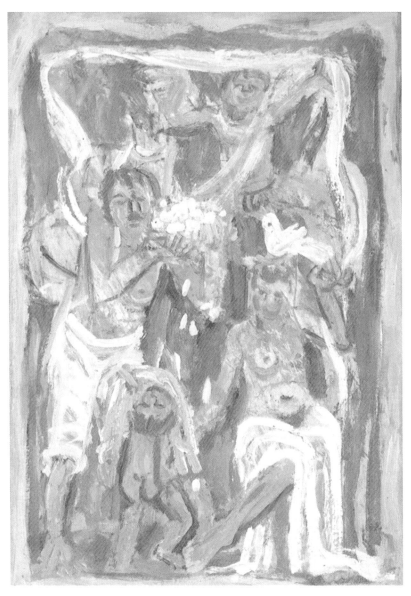

가족 2- 종이에 유채

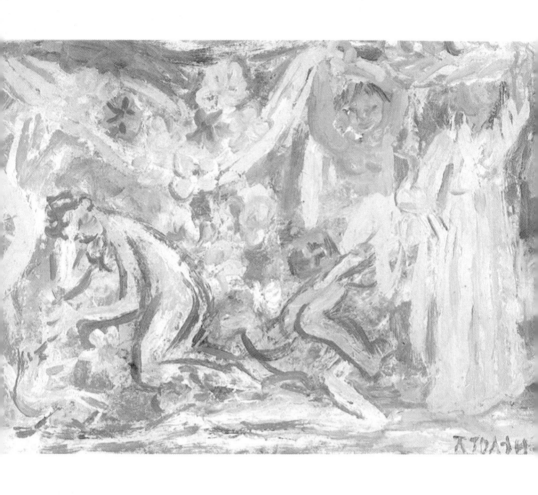

가족 3- 종이에 유채

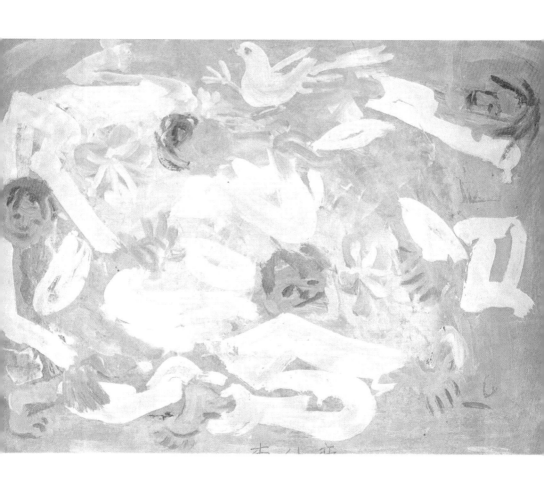

사족과 비둘기- 종이에 유채

과수원의 가족과 아이들 - 은박지에 유채

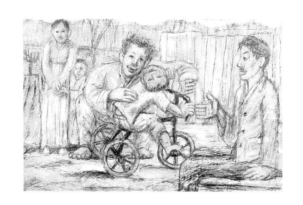

구상네 가족 - 종이에 연필, 유채

길 떠나는 가족 - 종이에 유채

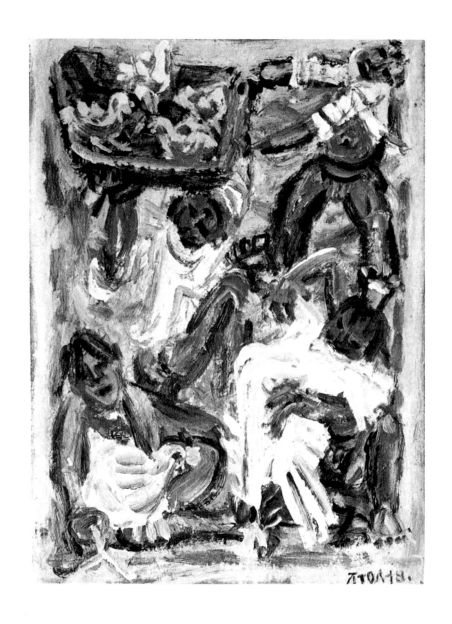

닭과 가족 - 종이에 유채

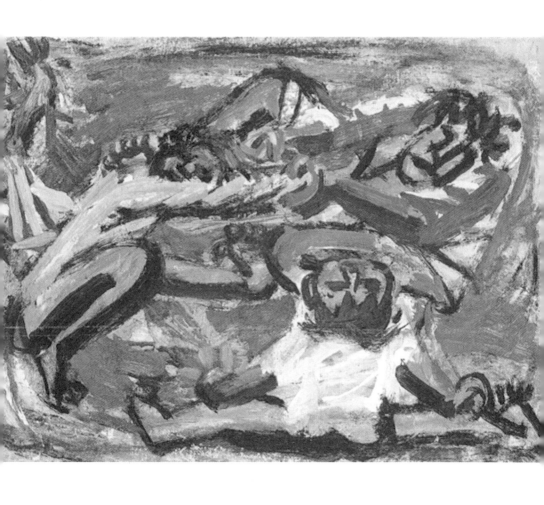

아버지와 두 아들 - 종이에 유채

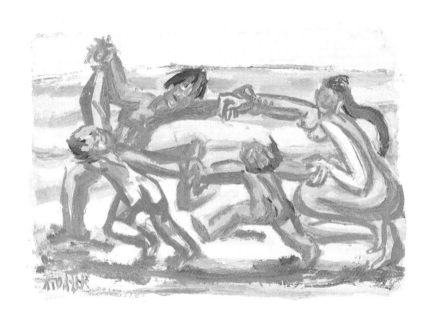

춤추는 가족 - 종이에 유채

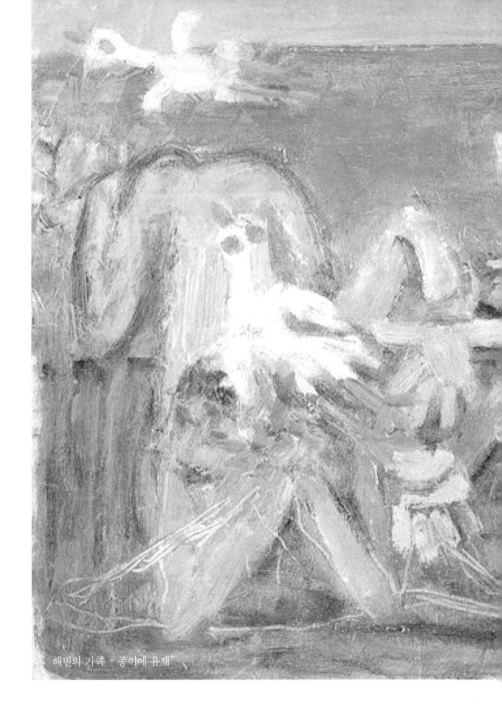

해변의 가족 - 종이에 유채

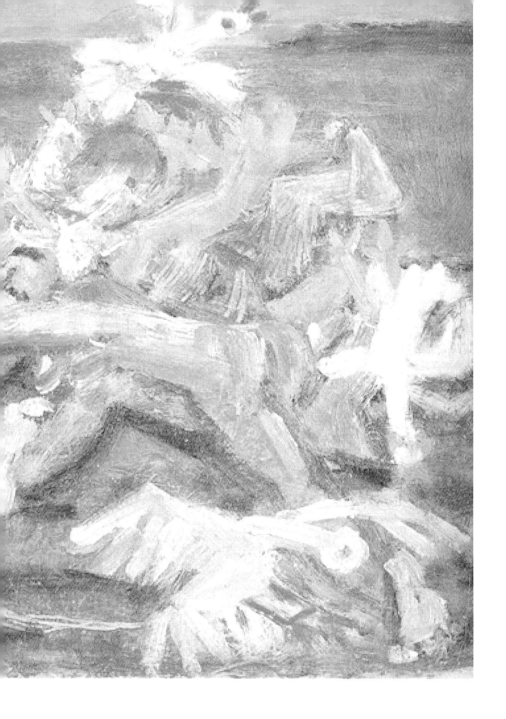

풍경

부산에서 살던 어느 날, 동경 유학 시절 가깝게 지냈던 사람을 만나게 되었다. 그는 통영에서 공예학원을 운영하고 있었고 그런 그를 만나러 통영에 갔다가 눌러살게 되었다.

통영에서 살기 전까지는 거의 풍경화를 그리지 않았다. 불안정한 생활이 그 이유였을 것이다. 그러나 통영은 동양의 나폴리라고 불리듯이 매우 아름다운 항구도시였다. 이곳에서 많은 풍경화가 탄생했다.

이중섭의 풍경화는 부감법(그림의 시점을 높은 곳에서 아래를 내려다보는 것처럼 그리는 방법)을 이용하여 공간을 크게 설정하고 전면에는 거목을 즐겨 그렸고 집을 적당한 위치에 배치하고 위쪽에는 바다나 하늘을 그리는 방식을 사용하였다.

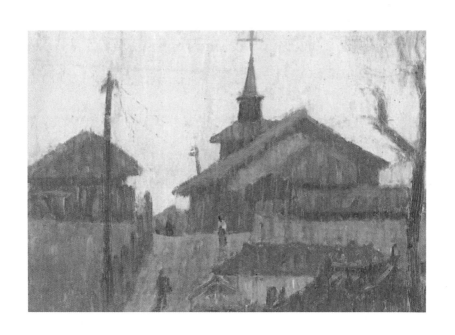

왜관 성당 부근 - 종이에 유채

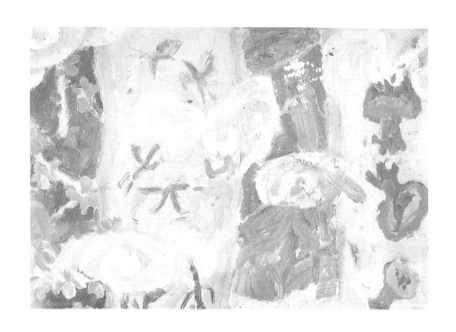

사세 1 - 종이에 유채

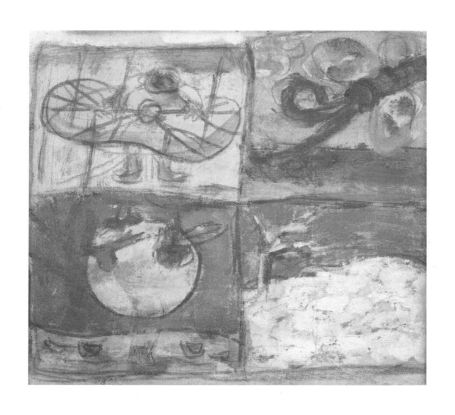

사계 2 - 종이에 연필, 유채

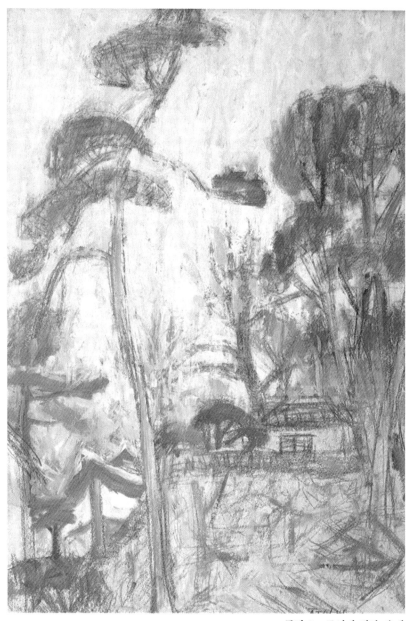

풍경 3 - 종이에 연필, 유채

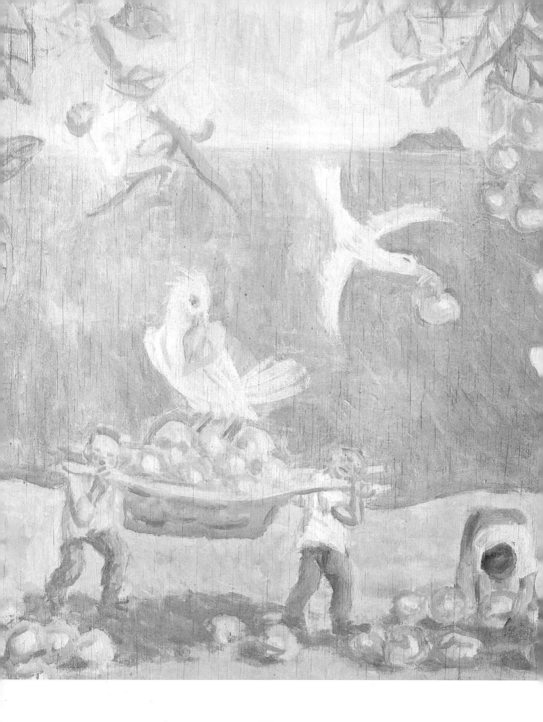

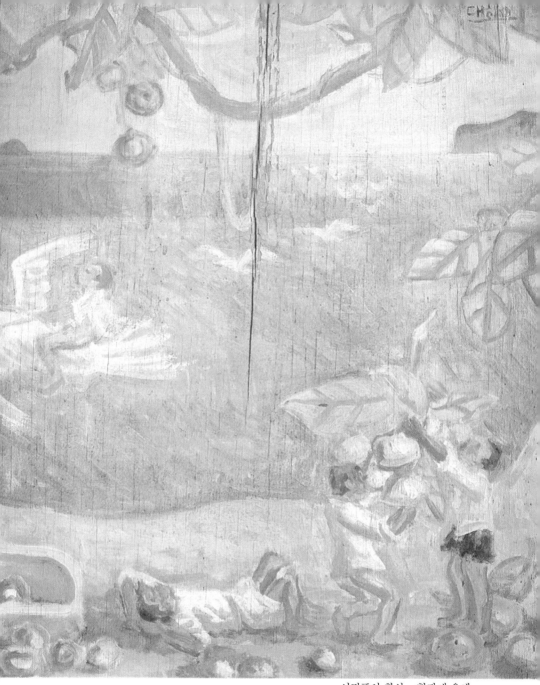

서귀포의 환상 - 합판에 유채

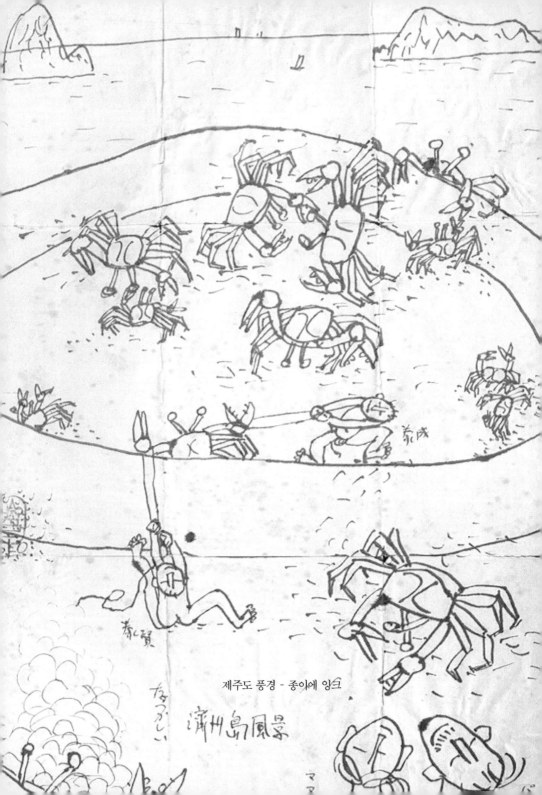

제주도 풍경 - 종이에 잉크

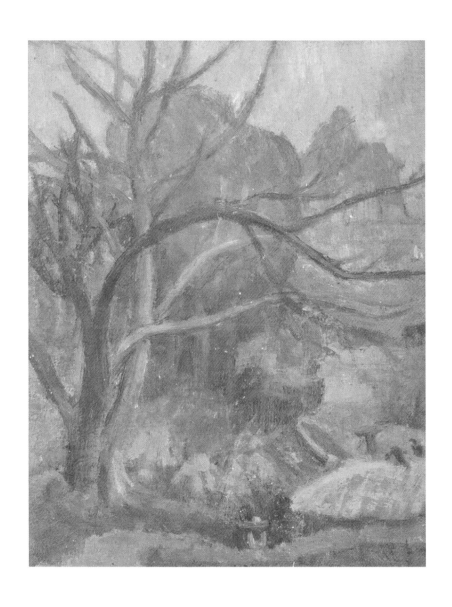

바다가 보이는 풍경 - 종이에 유채

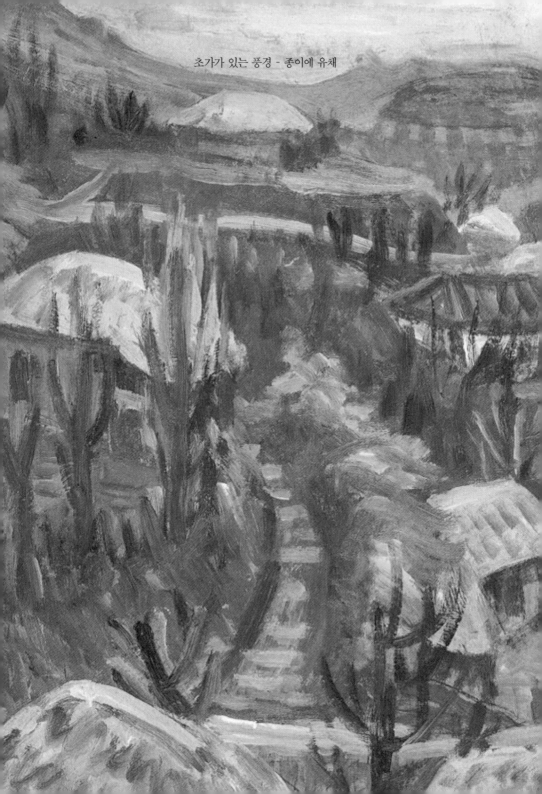

초가가 있는 풍경 - 종이에 유채

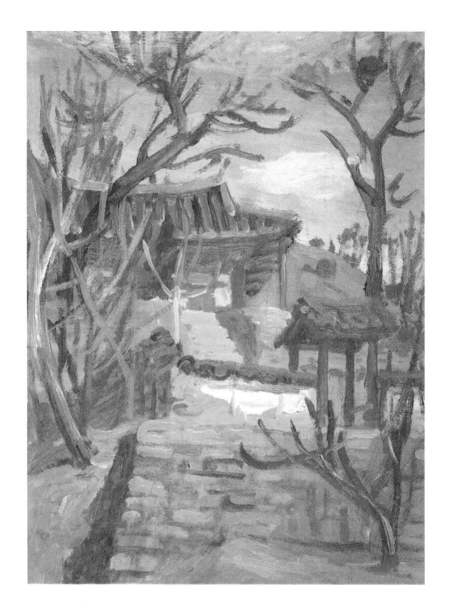

통영 충렬사 풍경 - 종이에 유채

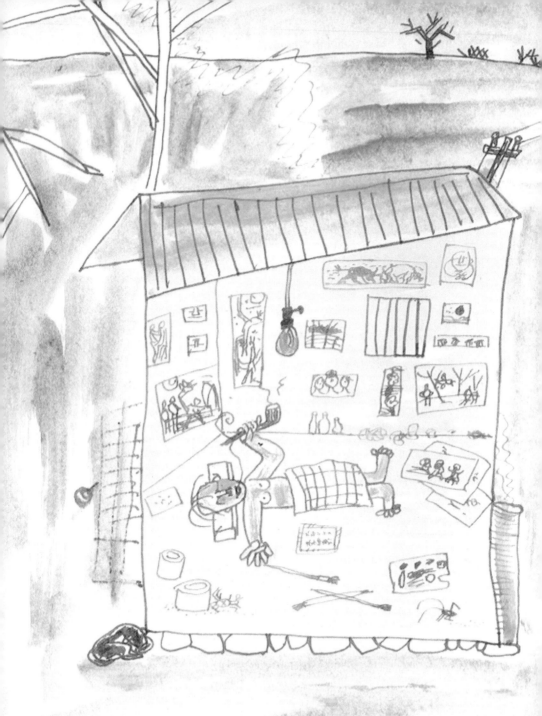

판잣집 화실 - 종이에 잉크, 수채

달밤 - 종이에 잉크, 수채

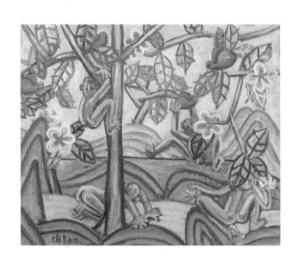

도원 - 종이에 유채

돌아오지 않는 강 - 종이에 연필, 유채

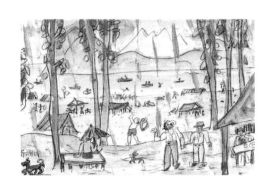

동원 유원지 - 종이에 연필, 수채

문현동 풍경 - 종이에 연필, 유채

동물
그리고 또 …

이중섭에게 소와 닭, 사슴 등은 그저 동물이 아니었다. 특히, "부부 2"에서의 닭은 봉황의 이미지도 갖고 있는데 이는 자신과 그리웠던 아내를 상징하고 있다. 그의 아내였던 '남덕(일본 이름 마사코)'이 가장 좋아했던 작품이라고 한다. 프랑스 시와 서양화의 기법에 심취하기도 했지만 늘 민족적 정서를 표현하고자 노력하였다. 닭과 소는 고구려 벽화 속의 봉황과 청룡이 모티브였다.

미 군정 시기 헌병에게 맞는 사람을 말리다 오히려 방망이로 머리를 얻어맞았고, 한참 후에는 껌을 훔친 소년을 잡아 마구 때리던 군인을 말리다가 그 군인이 휘두른 총의 개머리판에 머리를 맞아 큰 상처를 입었다고 한다. 이때 다친 상처로 정신적 불안 증세가 시작되었고, 언어장애까지 나타나자 지인들은 정신병원에 입원시켰고 그 후에도 정신적 문제로 치료를 받고, 간염과 간경화의 증세가 있었음에도 지인들과의 술자리를 즐겼고 결국 사망에 이르게 되었다.

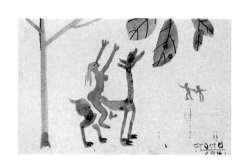

나뭇잎을 따려는 여자 - 종이에 잉크, 수채

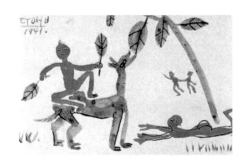

나뭇잎을 따주는 남자 - 종이에 잉크, 수채

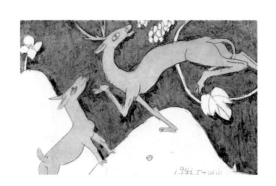

두 마리의 사슴 - 종이에 먹, 수채

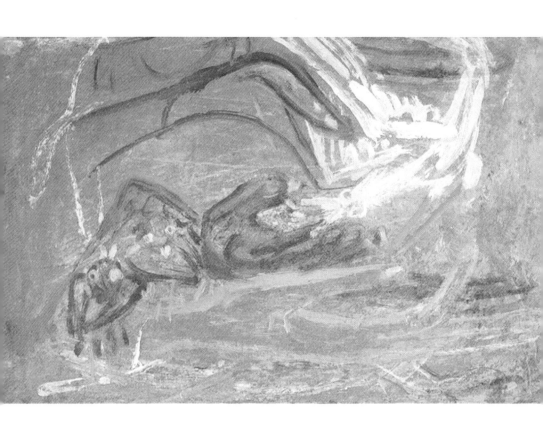

손과 새 가족 - 종이에 유채

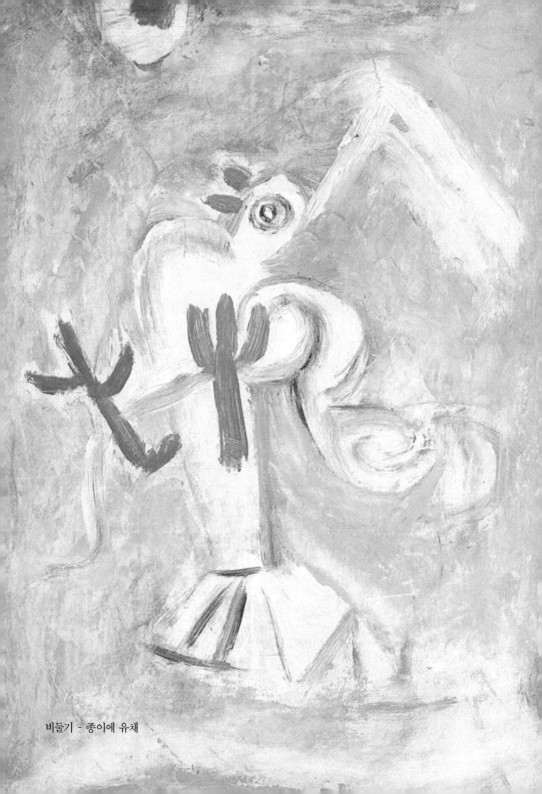

비둘기 - 종이에 유채

나무와 달과 하얀 새 - 종이에 크레파스, 유채

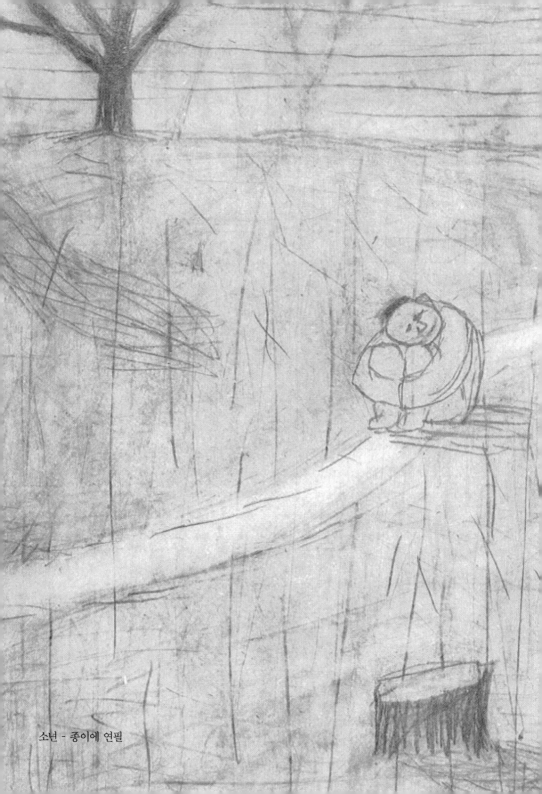

소년 – 종이에 연필

소와 새와 게 - 종이에 연필, 유채

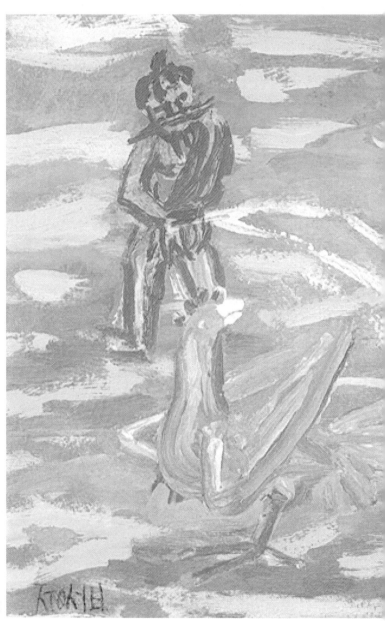

닭 2 - 종이에 유채

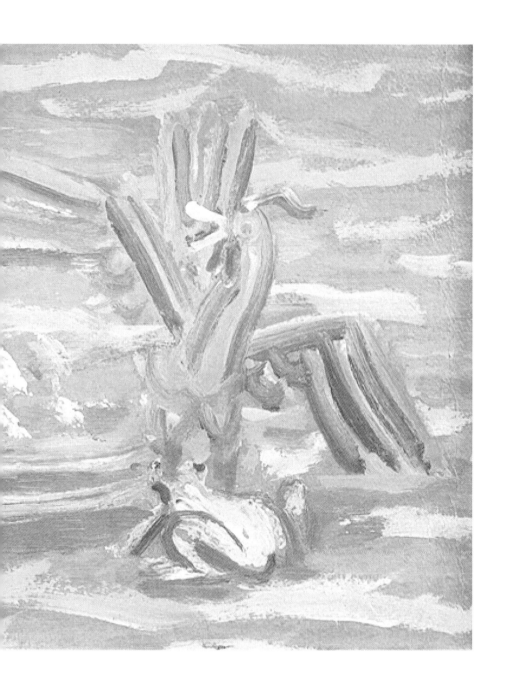

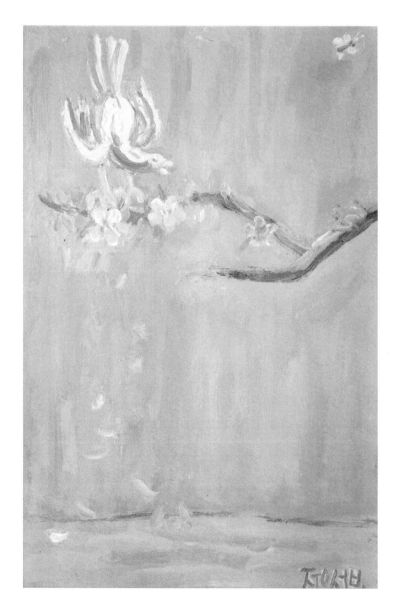

벚꽃 위의 새 - 종이에 유채

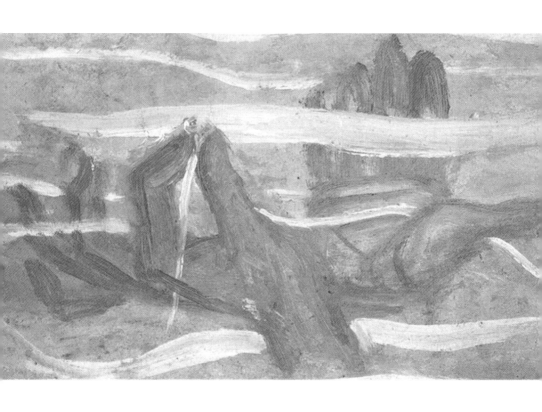

손 - 종이에 유채

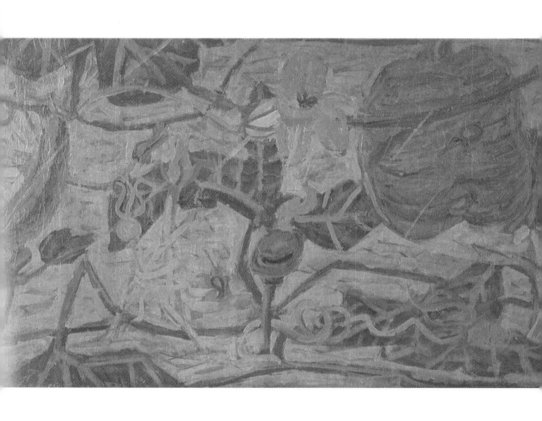

호박꽃 - 종이에 유채

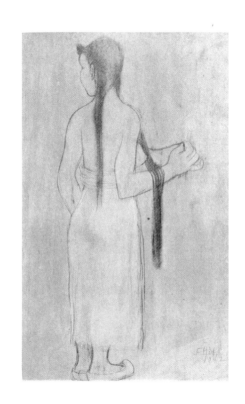

여인 - 종이에 연필

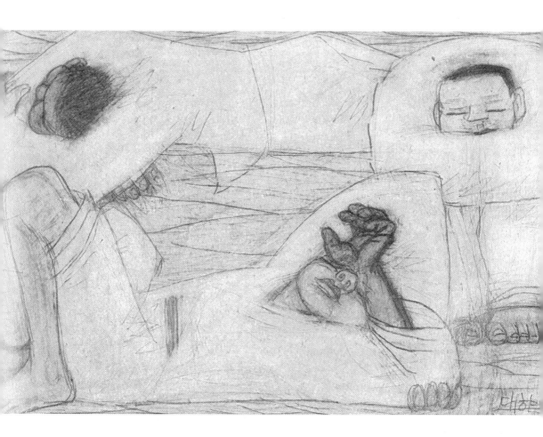

세 사람 - 종이에 연필

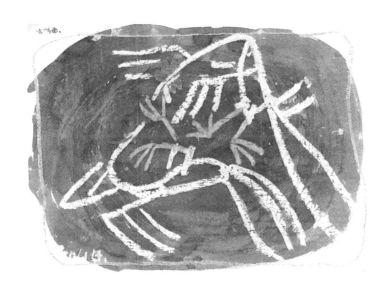

부부 1 - 종이에 크레파스, 수채

부부 2 - 종이에 유채

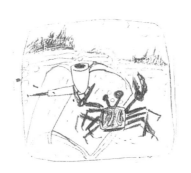

게와 담뱃대 - 종이에 연필

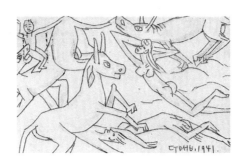

날아오르는 여자 - 종이에 먹, 수채

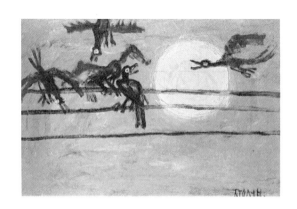

달과 까마귀 - 종이에 유채

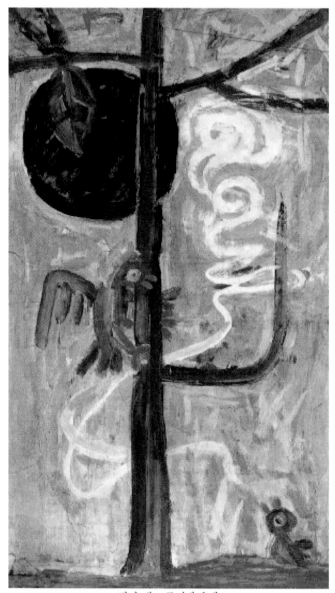

달과 새 - 종이에 유채

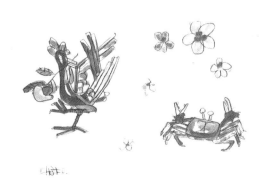

닭과 게 - 종이에 연필, 과슈

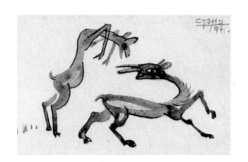

두 마리의 동물 - 종이에 잉크, 수채

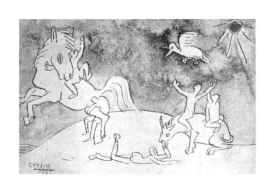

말과 소를 부리는 사람들 - 종이에 먹, 수채

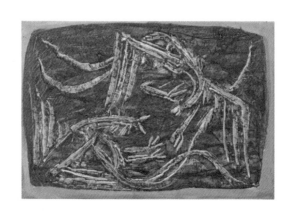

투계 - 종이에 유채

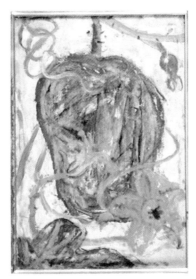

호박 – 종이에 유채

은지화 시리즈

담뱃갑 속의 은박지에 그린 그림을 '은지화'라고 한다. 종이를 구하기 어려웠던 궁핍한 시절에 기호품인 담배를 대량 유통했던 배경 때문에 그림의 재료가 된 은박지. 선의 표현이 잘 나타나고 독특한 재료의 사용 때문에 예술성을 인정받고 있는 작품들이다.

은박지에 날카로운 쇠꼬챙이를 이용해서 종이가 뚫어지지 않을 만큼 윤곽선을 그린다. 은박지의 표면은 물이 스며들지 않기 때문에 선 위에 유화물감을 칠한 후 마르기 전에 닦아내면 파인 선 부분에만 색이 입혀져 은지화가 되는 것이다. 평면이면서도 입체적 효과를 주는 매력이 있으며 고려청자의 상감기법이 연상된다.

가족에 대한 사랑과 그리움을 대변한 아이들과 바다, 게, 물고기 등이 주제인 작품들이 대부분이다. 선의 표현에 중점을 두면서 대체로 자유분방하고 강렬한 것이 특징이다. 몸동작은 대단히 단순하고, 인체비례가 무시된 것 같지만, 사실은 아니다. 또한, 대상을 있는 그대로 그리기보다는 생략과 과장을 통해 독창적인 인물로 탄생시켰고 그런 그림에서 율동감과 생동감이 느껴진다.

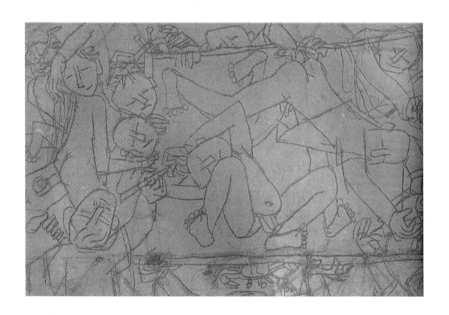

은지화 1

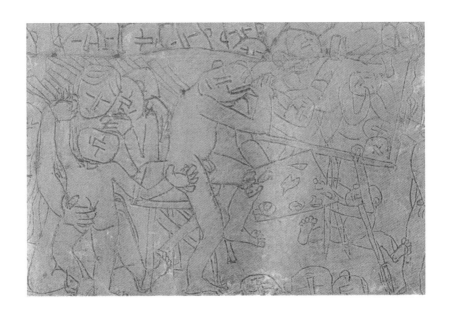

은지화 2

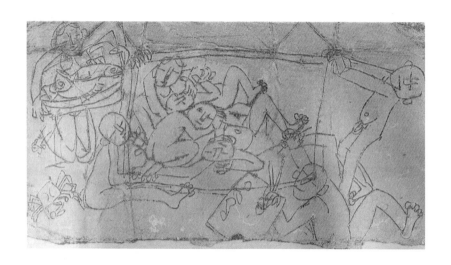

은지화 3

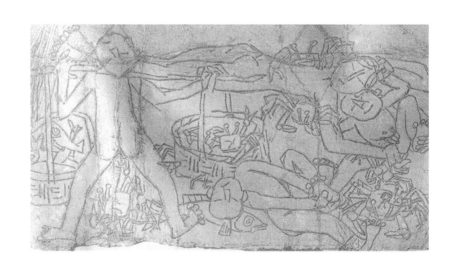

은지화 4

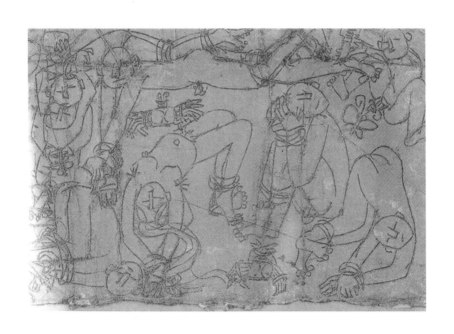

은지화 5

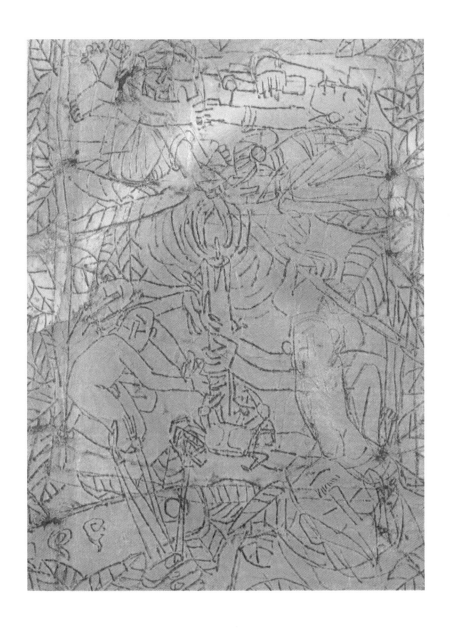

은지화 6

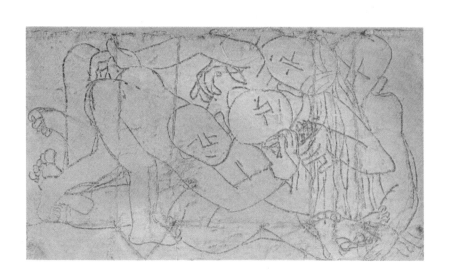

은지화 7

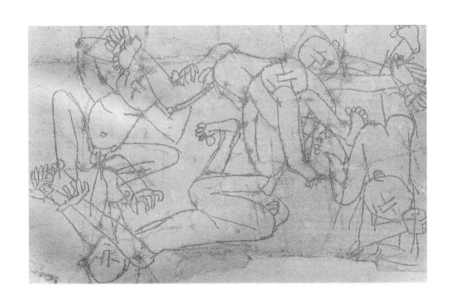

은지화 8

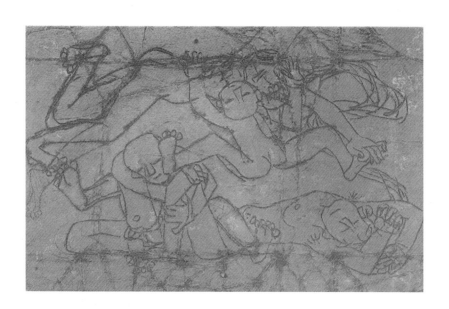

은지화 9

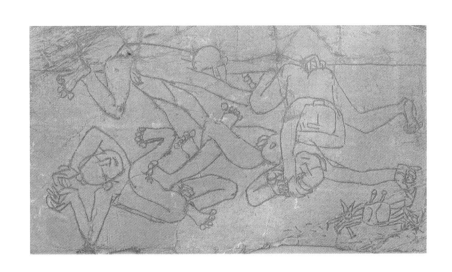

은지화 10

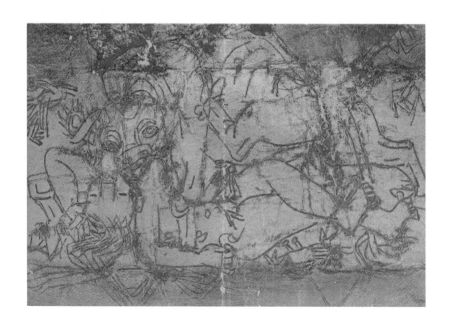

은지화 11

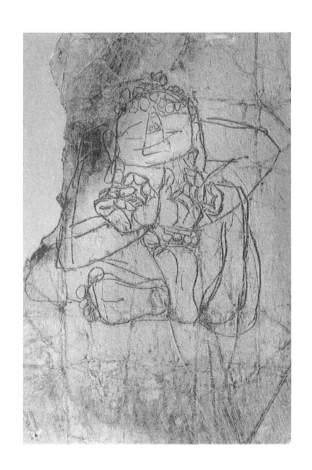

은지화 12

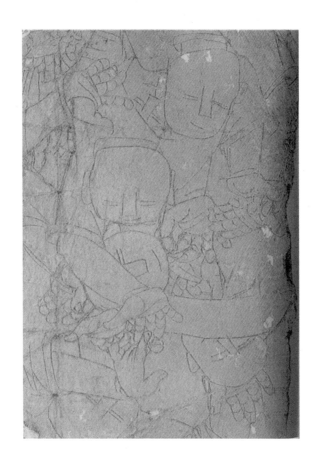

은지화 13

은지화 14

은지화 15

은지화 16

은지화 17

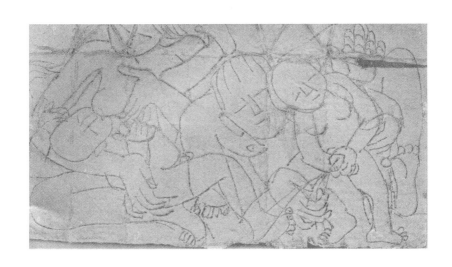

은지화 18

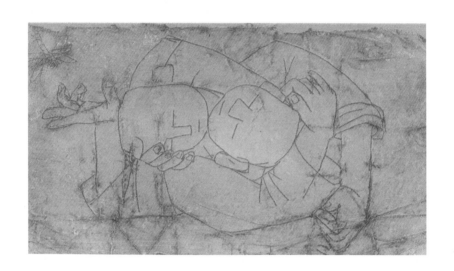

은지화 19

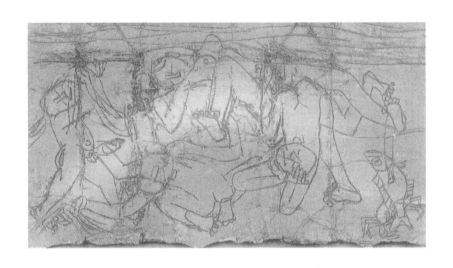

은지화 20

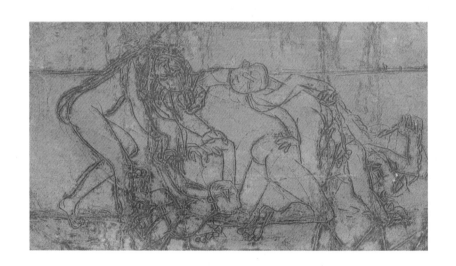

은지화 21

은지화 22

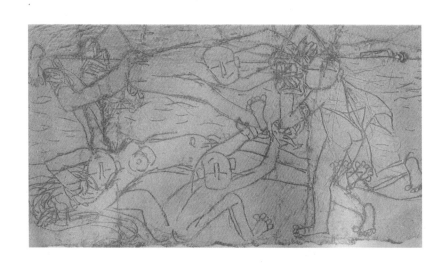

은지화 23

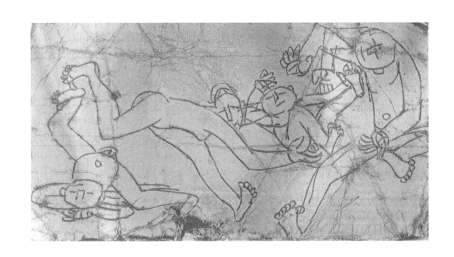

은지화 24

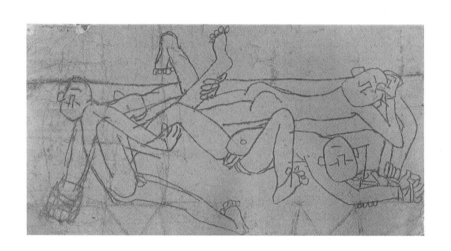

은지화 25

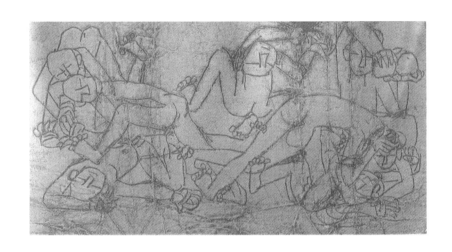

은지화 26

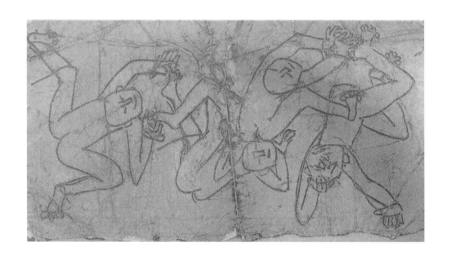

은지화 27

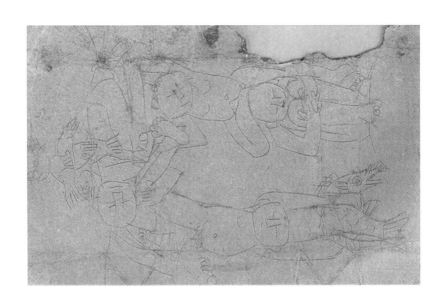

은지화 28

엽서 1

엽서 2

엽서 3

엽서 4

엽서 5

엽서 6

엽서 7

엽서 8

엽서 9

엽서 10

엽서 11

엽서 12

엽서 13

엽서 14

엽서 15

엽서 16

엽서 17

엽서 18

엽서 19

엽서 20

엽서 21

엽서 22

엽서 시리즈

일본인 아내 야마모토 마사코. 두 사람은 도쿄 문화학원에서 선후배로 만났다. 졸업 후 프랑스 유학을 준비 중인 마사코에게 꾸준히 그림엽서를 보내 솔직하고 뜨겁게 자신의 마음을 표현하였다. 엽서가 사랑의 가교가 돼 마사코는 1945년 4월 태평양 전쟁 말기로 어수선한 동경을 떠나 원산까지 와서 혼인하게 되었다. 국경을 초월한 사랑이 마침내 결실을 이루었고 일본 이름인 마사코 대신에 '남쪽에서 온 덕이 많은 여자'의 뜻으로 '남덕'이라는 이름을 붙여 주었다.

1952년 부산생활 중 아내와 아이들은 가난한 생활로 건강에 이상이 생겼고, 아내가 친정아버지가 남긴 유산으로 일본에서 살 수 있게 되자 아이들과 함께 일본으로 보냈다. 가족에 대한 절절한 그리움을 담은 그림 편지와 연애 시절 아내에게 선물한 연애 그림엽서 22개를 모았다. 수묵화의 '번지기 기법'을 통해 그린 작품과 다양한 기법 등이 사용되었다.

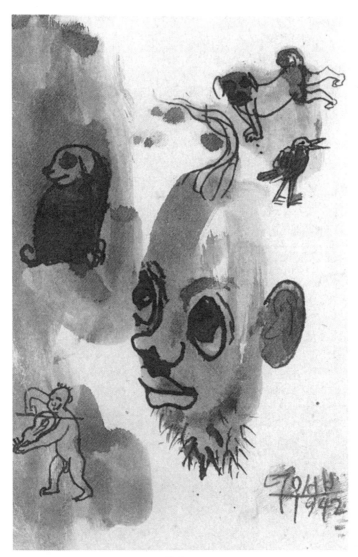

엽서 1

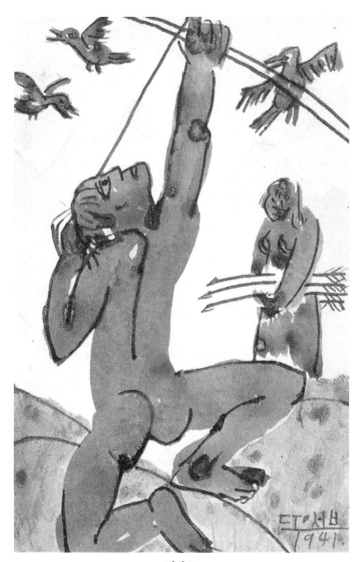

엽서 2

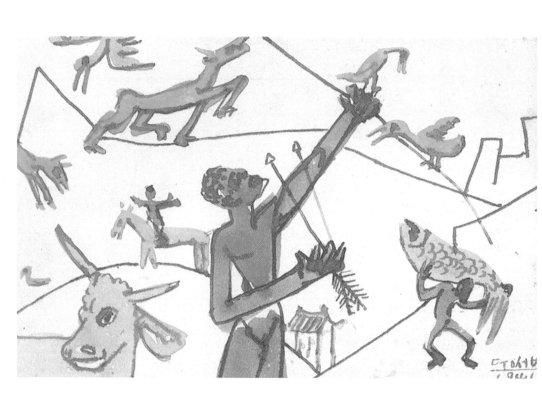

엽서 3

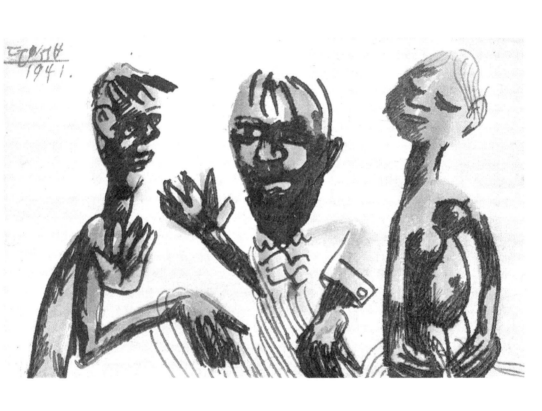

엽서 4

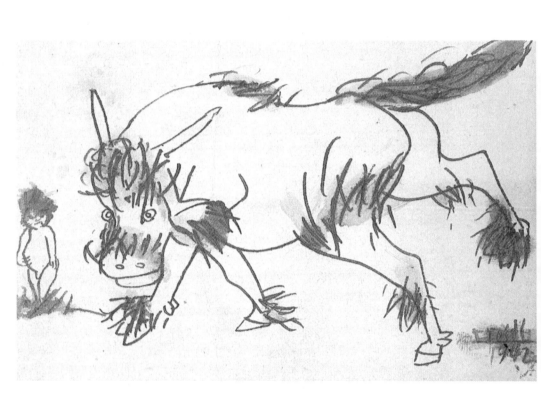

엽서 5

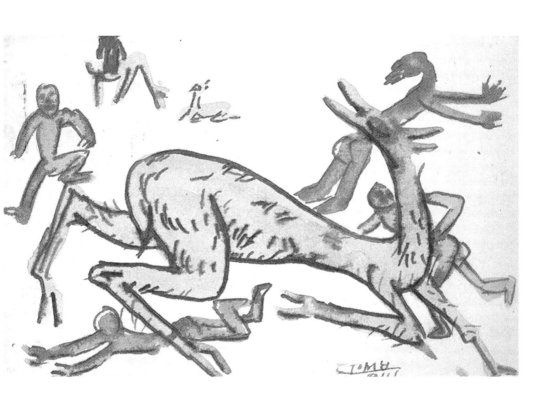

엽서 6

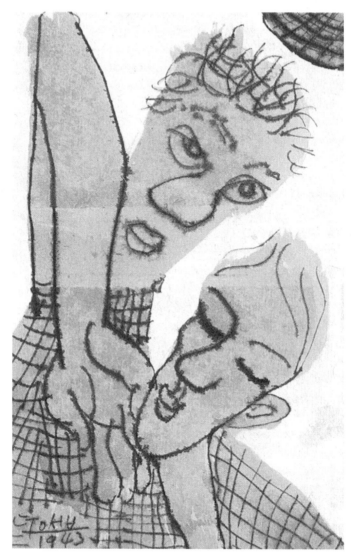

엽서 7

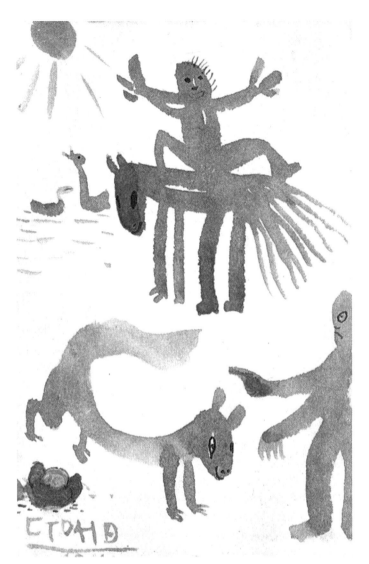

엽서 8

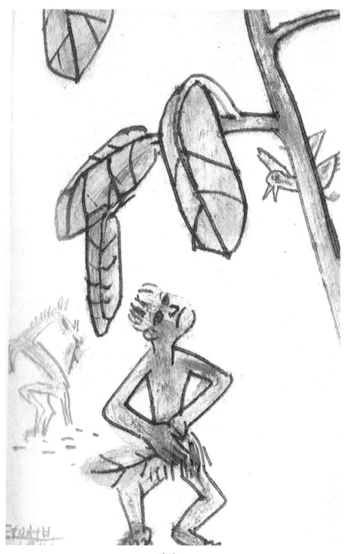

엽서 9

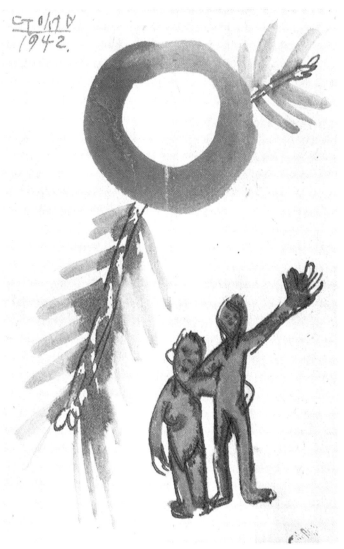

엽서 10

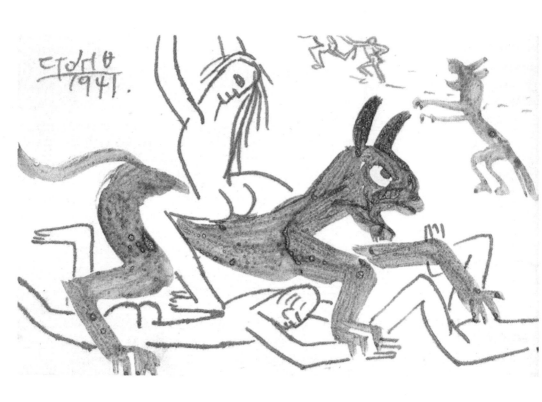

엽서 11

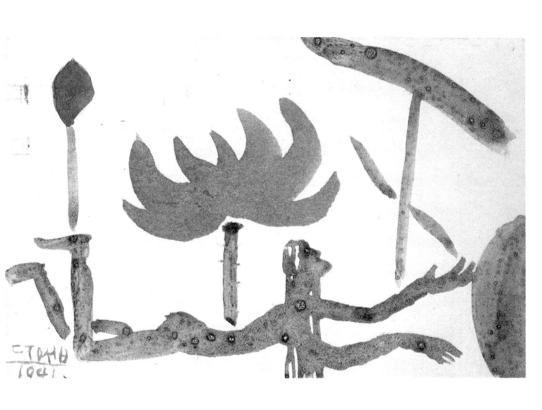

엽서 12

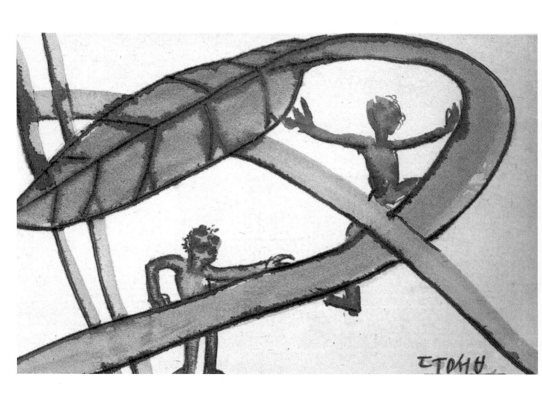

엽서 13

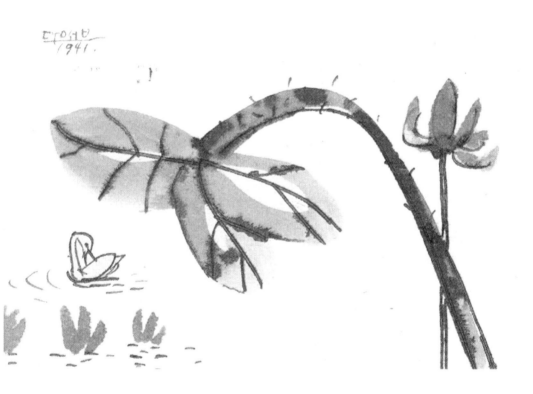

엽서 14

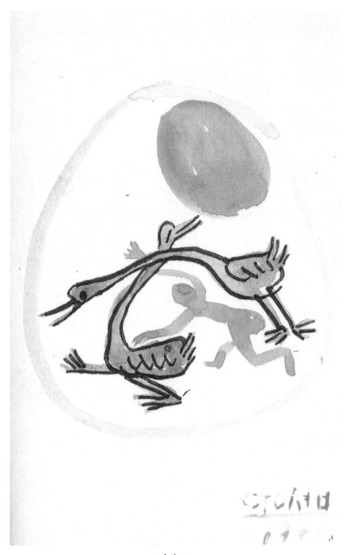

엽서 15

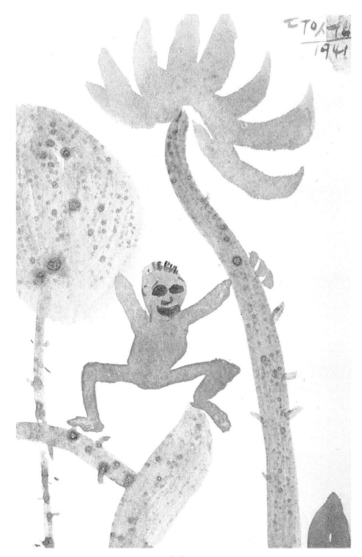

엽서 16

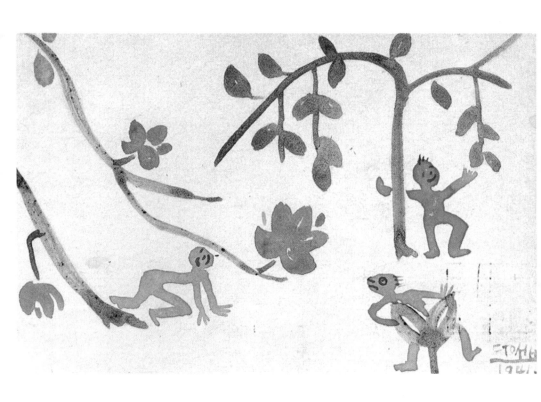

엽서 17

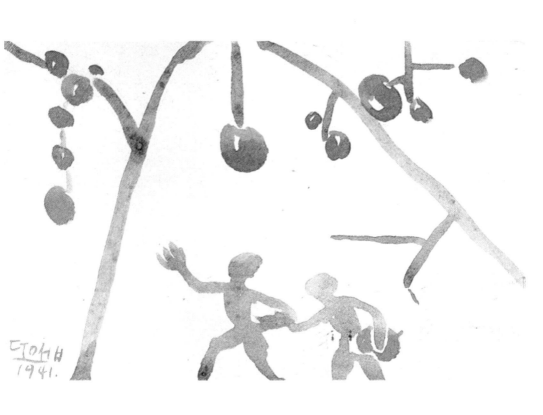

엽서 18

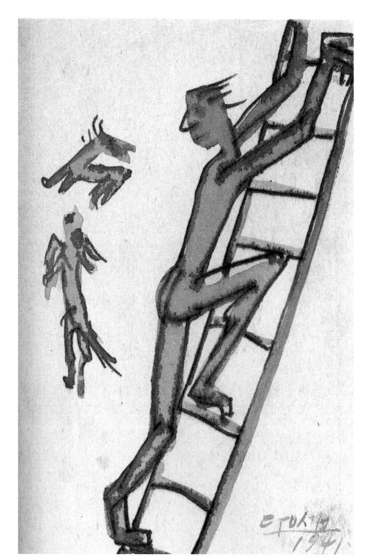

엽서 19

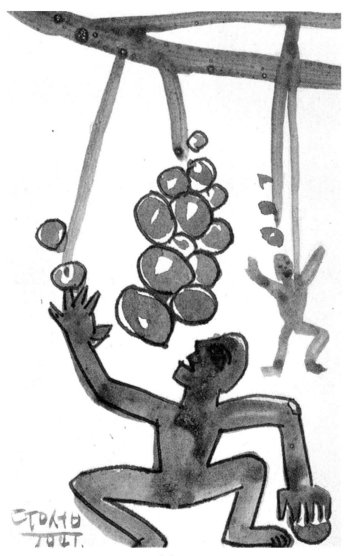

엽서 20

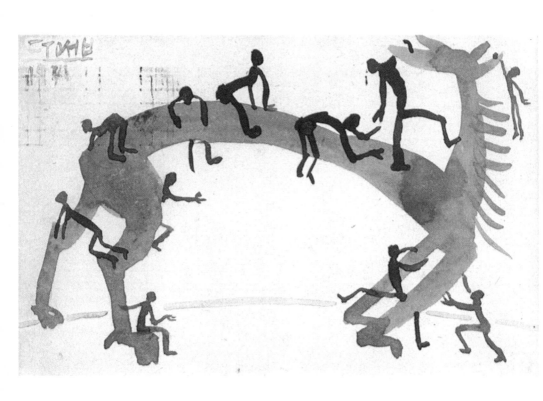

엽서 21

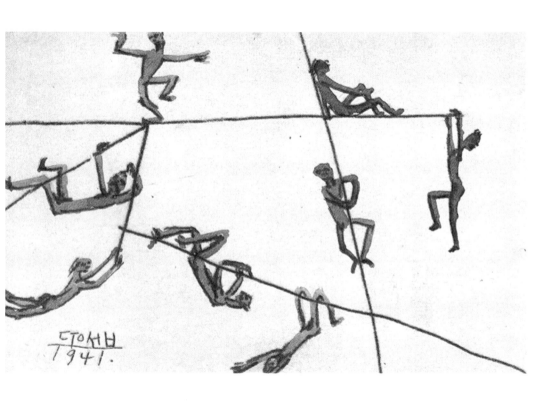

엽서 22